俗世诸相

明清人物画

文物出版社

目　录

风情之旅

独家透视

艺术开讲

历史现场

文化探险

经典精赏

俗世诸相·明清人物画

风情之

旅

江海水陆交会之地　新旧雅俗共聚之时——海派文化与上海

上海位于长江三角洲的东部，总面积达6341平方公里，是中国最大的工商业城市、国际大都市、也是最大的港口。上海地势低平，海拔高度4米左右，属冲击平原地形。它东临烟波浩淼的东海，南接"钱江涌潮"的杭州湾，西靠江南明珠太湖，北衔滚滚长江。境内则有黄浦江及其支流吴淞江纵横其间，天然河港，人工河渠密如蛛网。江、河、湖、海汇聚于此，这一独特的地域特点逐渐形成了上海独具的历史与文化特色。

近世以来，上海是中国的一个文化中心，更是中西文化交流的场所，很多的思想家、文学家、艺术家都曾经在这儿生活、工作过。西方科学知识在上海是通过译书机构进行传播，据统计，在20世纪前，上海共翻译西书430余种，占同期全国出版总量的77%；而西方人在上海广泛地创办学校、报刊、设立医疗卫生机构，则使得西方文化在上海也得以传播。这些来自西方的知识和本土文化相互交融，形成了上海特有的"海派文化"。"海派"是相对"京派"而言，专指上海从开埠到本世纪上半叶所形成的在文化艺术方面的独特艺术风格。它以敢于创新进取，倡导雅俗共赏为特点，渗透到了上海文化的各个方面：绘画中有任伯年、吴昌硕；戏剧中有周信芳。中与西、新与旧、雅与俗，不同地区、不同层次的价值观念和生活方式相互影响、交流、融合，形成近代上海独特的都市文化和生活景观。

远古文明

上海的文明可追溯至6000多年前，经考古挖掘，在上海的青浦县等地发现了第一批"上海人"——母系社会马家浜文化的遗迹。从发掘物看，当时的人就是以捕鱼狩猎为主。到5000-4000年间的良渚文化时期，已经形成了农业、家畜饲养和渔猎并重的经济生活方式，而良渚文化更是以它造型多样、色泽丰富、雕琢精美的玉器闻名于世。

千年沧桑说历史

上海是一座历史文化名城。春秋时代，上海为吴国属地，名"华亭"。后来因为楚国的贵族春申君黄歇封地于此，"春申"、"申"又成为上海的代称。在晋代时，上海地方的居民发展渔业，发明了一种专门用来在海边捕鱼的工具，叫做"沪"，是用绳子编织成的竹栅，这种巧妙的渔具后来就成了上海的简称。唐、宋年间，商业开始发达，上海一带来往船舶增多，上海的雏形渐渐形成，唐朝廷于公元751年设华亭县，这是上海地区第一个单独设置的县份；南宋末年正式设上海为镇；元代在1291年正式批准分设"上海县"，管辖华亭县东北和黄浦

江东西两岸5个地区，辖境南北48里，东西100里，这在上海城市发展史上是具有里程碑意义的。

明朝中叶，上海因为交通便利、海运繁密，人口增多，商业发达而成为一个海滨城市。嘉靖三十二年（1553），为了抗击入侵的倭寇，政府征集捐赋，修建城墙；同时，还有远道而来的黄道婆在上海传播棉纺的新技术，使得上海成为全国的棉纺中心，进一步形成了滨海商业城市的规模。到了清康熙年间，上海海关设立，此时的上海已成为"商贾云集，海轮大小以成计"的繁华大城市。纵览唐、宋、元、明、清的上海发展史，实是"通海之利"，才带动了这个城市的真正崛起。

可是，到了近代中国，上海也没能避免屈辱的历史。在第一次鸦片战争后被迫开辟为通商口岸，这一次的对外开放充满了血泪和耻辱，但另一方面，又使得上海与国内国际的联系更加密切，率先走出与世隔绝的状态，迅速发展起来，成为带动封建中国走向近代化社会变迁的领头城市。上海这一次的畸形发展，一直持续到上海的解放，新中国的成立，才宣告结束。

古今中外汇申城

上海有独特的风景旅游资源。因为它走过的特殊历史道路，在这里，我们可以找到有着不同文化内涵、象征上海各个历史时期的景观。

上海有"沪城五园"之说，指的是：安仁街的豫园，南翔的古猗园，嘉定的秋霞圃，青浦的曲水园和松江的醉白池，其中以豫园最为著名。豫园，是上海城

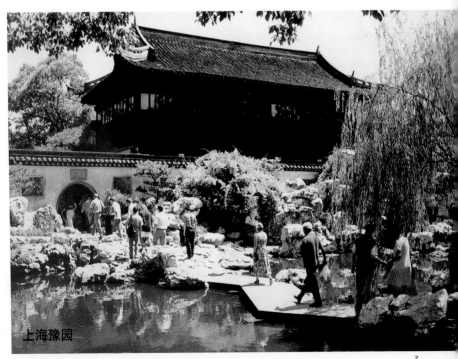

上海豫园

内一处明清两代的园林，始建于明嘉靖至万历年间，是官员潘允端为父母而造，取意于"愉悦双亲，颐养天年"，故取名为"豫园"。豫园曾被誉为"奇秀甲于东南"，大致分为6个景区：大假山、鱼乐榭、点春堂、会景楼和荷花池，布局虚实相映，曲折有致。园中亭阁交辉，游廊小桥，各自成景，却还相互呼应。一进园门，迎面三穗堂上"城市山林"四字匾额形象地反映了豫园所处的环境：周围都市喧哗，园内野趣山林。内园系清康熙年间所建，面积仅2亩，却山石池沼、亭轩楼台一应俱全，还得名于苏东坡诗名"翠点春研"的戏台"点春堂"。园内"玉华堂"前，临水而立的三座石峰中间的一座，就是与苏州留园"瑞云峰"、杭州"绉云峰"并称江南园林三大名石的"玉玲珑"，高3.3米，有绉、瘦、漏、透等特点。于石下熏香，香烟穿透

孔隙缭绕而出，遇到下雨则孔孔滴水，堪为奇观。豫园之"豫"字有"安、舒、乐、游"四种含义，可见修建者孝敬父母的良苦用心，相传是宋代遗物。

上海城隍庙最早是奉祀汉代大将军霍光而称为"霍光行祠"，元代时改称上海城隍。这里每逢初一、十五，是传统的礼拜、进香日；此外，遇观音生日、浴佛节、元宵节、端午节等日子，这时都举行庙会，四季不断。最热闹的要数三巡会，即每年的清明、七月半和十月初一日，城隍要乘16人抬大轿，前呼后拥出去巡行。沿途市民人山人海列队随行，人们举着台阁、划着鼓船，踩着高跷，乐队咿咿呀呀，群舞婀娜多姿，队伍长达2公

上海点春堂

上海青浦淀山湖

里之远。人们祈祷平安，祈祷丰年，用最质朴、最热烈的方式，将愿望表达得淋漓尽致。从19世纪中叶开始，这里变成了热闹非凡的商业区。

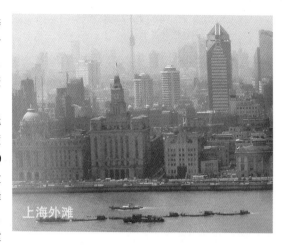

上海外滩

外滩也是到上海必观光的一个景点。它北起外白渡桥，南抵安东路，全长1，500米，东临黄浦江，与浦东开发区遥遥相望，沿江的建筑群被称为世界近代建筑博览，有带英国文艺复兴色彩的建筑，有充满法国情调的巴洛克风格建筑。外滩12号，是一座仿古典式的圆顶建筑，可称得上是上海近代西方建筑最上乘之作，在过去是汇丰银行，建于1923年，曾被英国人自认为是"从苏伊士运河到远东白令海峡的一座最讲究的建筑"。现

在，外滩已经成为了上海的一个象征。

无限风光在今朝

今天的外滩，有宽阔的新堤岸，有清新的绿化带，对面是东方明珠电视塔，夜晚流光溢彩的外滩，格外迷人。

今天的上海，更是令人为之兴叹。它不仅是全国最大的综合性工业基地、其工业产品产销率位居全国之首，它还是全国最大的商业中心，处处是繁华富丽的商肆街景、令人眩目的霓虹灯。

它的文化设施也很先进，拥有历史、艺术和自然、纪念馆近20座。上海博物馆位于市中心的人民广场，建筑设计将中国传统文化的"天圆地方"之意融入现代科技，整个外形犹如一尊古代青铜器。内设中国古代青铜器、绘画、陶瓷、雕塑、书法、玉器、钱币、玺印、家具和少数民族工艺十大陈列馆，馆藏文物达12万件，而且展览条件在国内博物馆中也属第一流，是了解中国文化极好的场所。

现在说上海，不能不说浦东新区。浦东新区指的是黄浦江以东，长江口西南，川杨河以北，紧靠市区的一块三角形地区，面积为520平方公里，几乎是目前上海中心城区面积的1倍。浦东开发、开放的总目标是：经过几十年的努力，建设具有世界一流水平的外向型、多功能、现代化的新区，为把上海建设成国际经济、金融、贸易中心之一和社会主义现代化国际城市奠定基础。

相信，在这样的雄心壮志下，上海会一天天更加美好。

上海龙华寺

俗世诸相·明清人物画

独家透

视

杨升庵簪花图

中国古代画坛自宋元以后，特别是从元代开始，一直到明清，越来越多的文人参与到绘画活动中，给画坛带来十分复杂的变化，也深刻影响了中国绘画的发展。其中一点即是这些文人一般都不具备过去画匠、画师的基本功，只能画一些山水、花鸟题材，就连鼎鼎有名的董其昌也亲口说过因为自己不能画人物而感到遗憾。于是有很多人认为明清两代是人物画极度衰微的时期。其实这种衰微只是将人物画和花鸟、山水画相提并论下做出的一种比较上的判断，因为人物画是中国成熟最早的画科，从魏晋到隋唐，一直是众画科中最引人注目的一科，而直到宋元以后，才慢慢地被花鸟、山水画科迎头赶上，不再如宋以前那般的一枝独秀。但事实上，明清两代还是拥有一批人物画的顶尖高手的，就比如这幅《杨升庵簪花图》的作者：陈洪绶。

陈洪绶（1598-1652），字章侯，号老莲，浙江诸暨人，生活在明代后期。他出生世家，祖父仍是出仕朝官，而父亲就一直仕途不利了。陈洪绶也曾想光宗耀祖，报国报民，可屡遭挫折，未能实现。1644年明朝灭亡后，他也曾出家避乱，但最终为全家生计所迫，又于1647年还俗，客寓杭州，卖画为生，1652年回到家乡诸暨，与众亲友一一道别后，溘然长逝。在历史上，他终以画作最为著名。

陈洪绶自小就喜画，广泛学习古代各家，而不囿于一宗一派，又对前人传统大胆突破，融会贯通，形成自己独特的面貌。他所画人物形象奇古，色调清雅而风格雄健。他的画中还具有浓郁的装饰意味，让人觉得古意盎然，不禁叫绝。陈洪绶在当时就已经享有盛名，与北方的崔子忠合称为"南陈北崔"，而他的声名影响又远在崔子忠之上。无论是在与他同时代一些画家的画迹中，还是后来的海派大师任伯年、以及现在许多中国画人物画家的作品里，都不难发现陈洪绶人物造型、线条、赋彩各方面的影响因素。

《杨升庵簪花图》是陈洪绶的代表作之一，这幅画在绢上的画，画芯长143.5厘米，宽61.5厘米，现在收藏在北京故宫博物院。画中杨升庵信步走在前面，后面跟随两名侍女，一个捧着酒器，一个拿着羽扇。背景不过是在杨升庵身旁有老树一株，红叶半脱，画面前方是横卧湖石，花草数丛。人物形象、构图、线条、色彩都可以说是他中期绘画的一种典型面貌。人物衣纹线条不再仅仅是游丝描，而增强了装饰性因素，利用衣纹的组织来捕捉隐约其中的几何形态，而实际生活中，贴身的衣纹却总是随身而走，不会具备几何形的规整。除了装饰性以外，画家还努力通过基本无具体背景的构图、人物的姿态形象，以及人物所用的器物，在画面里苦心经营晋唐绘画中的古意，让人想起东晋顾恺之的《洛神赋图》。

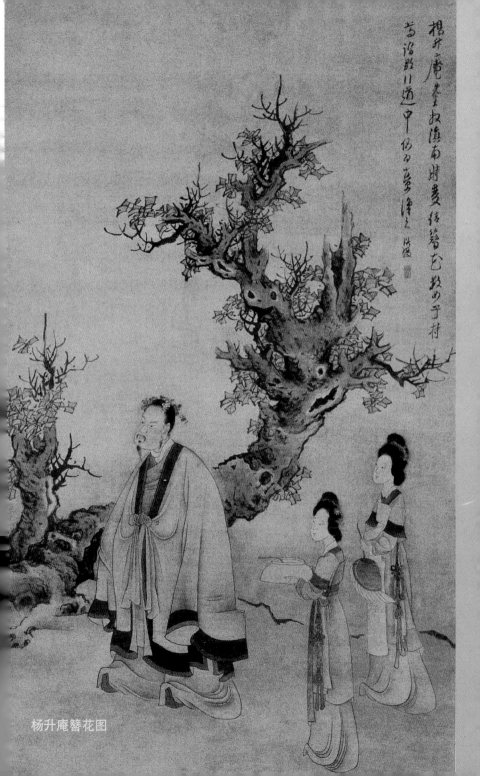

杨升庵簪花图

这幅画约作于1636年，陈洪绶38岁时。1627年，他又参加了乡试，并且为了这次考试做了精心的准备，一个人住在诸暨牛首山的永枫庵勤读，不酒不诗不画，但结果仍是不如人意。后来，在1642年他直接进京寻求仕位。在考场失利到进京的几年间，陈洪绶还是呆在杭州和家乡一带，过着相对闲适而又略有失意的生活。

杨升庵，是明代著名的文学家、学者，四川人。他23岁时就中了状元，36岁因为得罪了嘉靖皇帝而被流放到云南。他为人聪明正直，在川、滇一带是妇孺皆知的人物。而陈洪绶这幅画中描绘的是有关杨升庵的一个小故事。说杨升庵充军云南后，有一次锦衣卫密奏说他在永昌府穿黄袍坐龙轿，行走于街。皇帝就派钦差和一个宫廷画师来调查。杨升庵得知后想出一个对策。这一天，钦差和画师刚到了路口，发现街上围了很多人，只见杨升庵身着花衣，面涂红粉，头上扎着两个丫髻，上面还满插鲜花，疯话连篇，后面跟着两个歌妓，一个捧着酒尊，一个抱着琵琶。杨升庵这才没有再次遭受陷害。有人记下了他当时的疯话，其中有"天上鸟飞兔走，人间古往今来。沉吟屈指数英才，多少是非成败。富贵歌楼舞榭，凄凉废冢荒台。万般回首化尘埃，只有青山不改。"虽是疯话，却也包含万端思绪。由此可想，陈洪绶画杨升庵也是托此来抒遣自己心中不得志的惆怅之意的。

画面的右上方还有陈洪绶自己的题款："杨升庵先生放滇南时，双结簪花，数女子持尊踏青歌行道中，偶为小景识之。洪绶。"陈洪绶十分看重自己的书法，他早年学欧阳询，中年参学怀素，兼习褚遂良、米芾，在书法上也是取诸家之工，自出机杼，超然卓立。结体奇特别致，运笔刚柔互济，遒劲洒脱，富有节奏感。有人评赞："楚调自歌，不谬风雅"，将其书法归为"逸品"。

洛神赋图

俗世诸相·明清人物画

明清人物

艺术开讲

讲

明代宫廷人物画的风格变化

中国古代宫廷绘画的历史源远流长，在五代时期的南唐、西蜀宫廷，就建立了颇有规模的画院。到了宋代，设立翰林图画院，画院体制逐渐完善，规模不断扩大，而宋徽宗在位时更是古代宫廷绘画最繁盛的时期，两宋时期中国绘画能达到其后任何一个朝代无法见其项背的高度，与它们发达的画院体系有着直接的关系。也由此可见，宫廷绘画是中国绘画中非常重要的一个分支。

明代和元代都没有宋代那样明确的画院机构和一系列管理、运行机制。明代在早期是设工部营缮来安置画家，到了宣德以后，大部分供奉画家集中在仁智殿、文华殿和武英殿，由当时的太监来管理，还有一部分为了发俸禄之便，被授予了锦衣卫武官司的官衔。穆益勤先生说："明代宫廷绘画在洪武、永乐之际初具规模，宣德至成化、弘治间臻于鼎盛"，到了嘉靖、万历后，随着明代政治等各方面的衰败，宫廷绘画也走向了衰微。

从风格上来看，宣德以前的明代宫廷绘画更多体现出的，仍然是元代的风格，元代宫廷绘画除了宗教、礼仪内容外，就是一些旨在造成宫廷奢丽气氛的装饰、陈设性的作品。而元代对后世的影响，主要是指在此期勃兴的士夫画，其中又以水墨画为重中之重。因为这样的画在很大程度上是作为遣性、寄情的方式存在于士大夫中，所以在绘画面貌上也多呈现出清淡秀逸的风格。明初的宫廷绘画中，有些画家本身就是自元入明的文人，他们的画风多保持元人面貌。如王仲玉，他是洪武时期的宫廷画家，传世之作仅有一件，即《陶渊明像》，这是一幅白描人物，描绘陶渊明的拂袖辞官，飘然归隐。画面纯用白描，线条洗练流畅，造型准确，很见宋元白描传统功力。这种元人的影响虽然在宣德年以后，随着明代宫廷绘画风格日益明显而被推出主导风格之外，但它也一直没有断其经脉，到了后来仍有一些表现士夫生活、意趣的水墨画，如宣德年间李在等人合作的《归去来兮图》等等。

宣德年间以后，明代社会各方面都

【小知识】

十八描：

人们经常说的十八描，指的是中国绘画中人物衣纹的十八种线条形态，它们中的一些名称早在唐以前就已经产生了，在明代邹德中的《绘事指蒙》（也有其他说法）中全部被总结成一块儿。后来因为有很多人谈论、应用，以至于"十八描"长期来被人认为是所有线条的基本程式，其实它只是古人为了辨识不同形态的衣纹，而陆续创造出来的。它们是：高古游丝描，琴弦描，铁线描，行云流水描，蚂蟥描，钉头鼠尾描，撅头描，混描，曹衣描，折芦描，橄榄描，枣核描，柳叶描，竹叶描，战笔水纹描，减笔描，枯柴描和蚯蚓描。这些不同的描法因为行笔的速度、力量，以及用笔的部位的不同，可以画出或挺或柔，或湿或干，或枯涩，或飞动的各种衣纹线条。

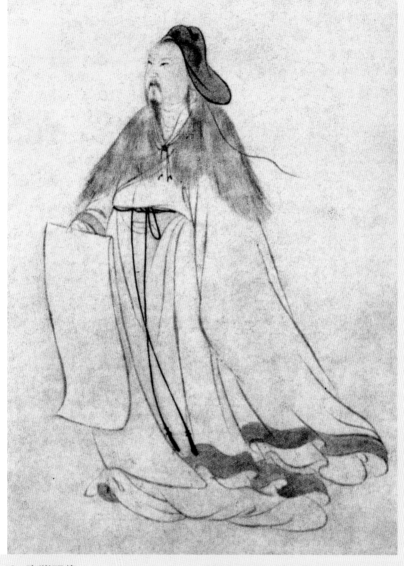

八　陶渊明像

明　王仲玉

纸本墨笔　纵106.8厘米　横32.5厘米

北京故宫博物院藏

本幅无款，钤"王仲玉印"（白方）。上部隶书《归去来辞》全文，钤"中鲁"（朱方）、"鲁学斋"（朱方）二印。

比初期稳定、繁荣了很多，宣宗、英宗几个皇帝恰好也喜好丹青，对宫廷绘画创作投入了较以前更多的热情。明代宫廷画师多是从江浙、福建等地征召。杭州是南宋的文化中心，即使是元灭宋后，仍然有画院职业画家生活在那儿，宋代画院的流风余韵持续不绝，这样宋代院画的风格就有了进入明代宫廷的途径。而皇帝们的热情的表现之一，即他们会对宫廷绘画的风格作出自己的判断和规定。这时，元代士大夫画传统便难以立足，因为，元人那种遣怀寄情的作品对象是自己或者和自己身份相仿的人，这样的画需要涵泳其中，体验个中滋味，外国美术史界就喜欢用"业余化"来形容这样的新趋势。而到了明代，虽然汉族又夺回了政权，召入宫廷的也都是汉人画家，但由于元代汉人士大夫与明代皇帝之间身份、生存状态有着天渊之别，而且宫廷绘画附载着比士夫画复杂、丰富得多的功能，这使得皇帝无法完全欣赏

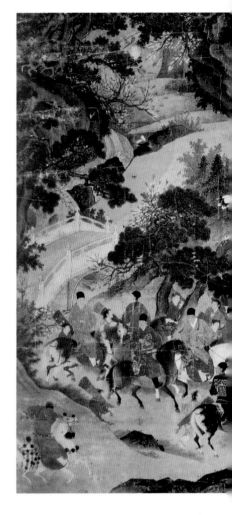

Ⅴ 归去来兮图

明 李在等

纸本墨笔 纵28厘米 横74厘米

辽宁省博物馆藏

图卷第九幅"临清流而赋诗"

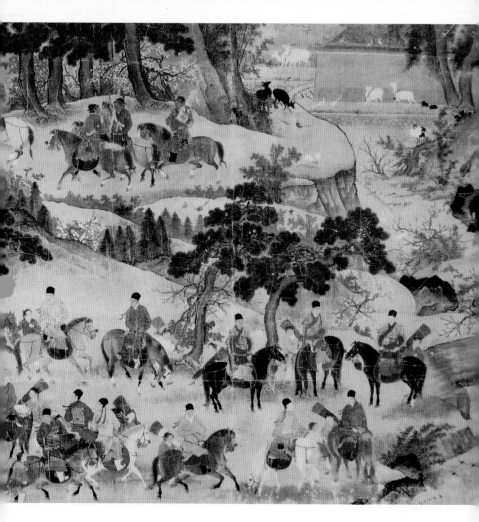

士夫画的趣味，因而这种风格也绝不会
成为宫廷中的主导风格。所以明代宫廷画
家的眼光很自然地放回到了两宋时期，
明代宫廷绘画中大部分的人物画在题材、风
格上基本延续的是两宋时期的风格。除
了肖像以外，大略可以分为以下几类：

　　一是描绘帝后生活的各种行乐图。
行乐图，是中国绘画中一种传统题材，它
多用来描绘皇族、贵戚出行、游乐的活
动。现藏北京故宫博物院商喜所绘的《宣

八　宣宗行乐图

明　商喜

纸本设色　纵211厘米　横353厘米

北京故宫博物院藏

宗行乐图》就是其中代表。这幅画描绘
的是明宣宗春日郊游行乐的场面。人物
的形象、服饰、场面都描绘得很真实而
不失概括。构图起伏错落，笔法挺劲，色
彩绚丽而不失沉着。侍从全是衣冠华丽，

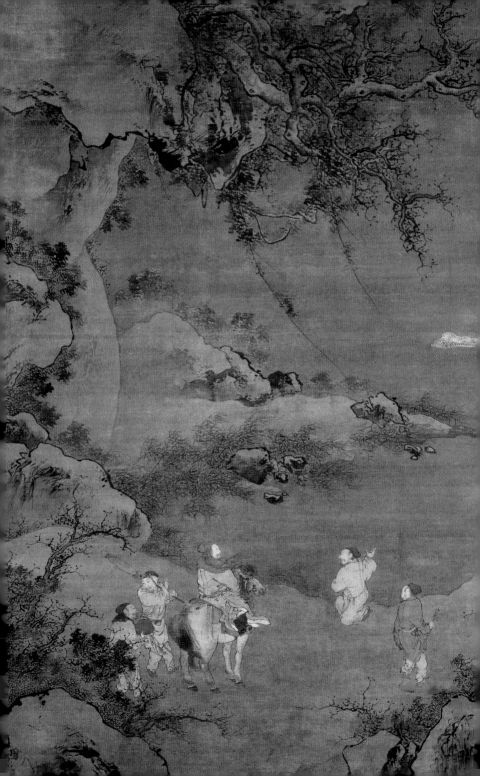

中心人物是画面上
端骑马回望，身着
紧身胡服者，体格
魁梧，络腮短须，正
是明宣宗本人。这
样的画不仅可以作
为绘画来欣赏，在
社会历史意义上也
有很高的价值。

　　第二类是历史
故事画，这样的作
品大量传世，如朱
端的《弘农渡虎图》
讲述的是东汉有德
之人刘昆上任虎灾
之地时，郡虎皆负
子渡江离去的故
事；刘俊的《雪夜
访普图》描述的是
宋太祖冒雪夜访赵
普，君臣共计平灭
北汉的场景。这样
的画往往一是为了

< 弘农渡虎图
明　朱端
绢本设色　纵174厘米
横113.3厘米
北京故宫博物院藏

> 雪夜访普图
明　刘俊
绢本设色
纵143.2厘米
横75.1厘米
北京故宫博物院藏

宫廷中的装饰，二也包含了很多其他的用意，比如明代宫廷画家吕纪就常用"画谏"的方式尽自己关心国政的职责。

第三类是雅集图，这类画以文人学士的雅集聚会为表现内容，在宋代就得到发展，到了明清更是流行。代表作有明宣德年间谢环的《杏园雅集图》、吕纪等人合作的《竹园寿集图》等。和前代不同的是，明代宫廷中的雅集图反映现实的真实性大大增强，对人物、情节以及环境都采用了写实的手法，形成雅集

图的一种新风貌。比如谢环的这幅《杏园雅集图》就是在明正统二年三月初一，内阁大臣休假，大学士杨荣、杨士奇等8人雅集在杨荣家的杏园，当时身为宫廷画家的谢环也被邀请参加，并画此画记录的情况。

明代这种以两宋传统为风格渊源的人物画的画幅都很大，摆设出来效果很强烈；刻画精能，一丝不苟。在内容的安排上，则总是用一种铺陈的方式，使内容具体明白。只是和宋代院画相比，两

者透露出来的趣味却是非常不同。宋代的画即使是大幅的，也总让人觉出静谧之美。而明代宫廷绘画，却让人感到在画中有很强的人为的对趣味的追求。这种差异不仅表现在人物画中，在花鸟画上也很明显。

纵观明代宫廷人物画，它并没有从风格上创立自己独特的面貌，而是广泛吸收了或两宋院体，或士大夫画，甚至民间绘画的风格。它的风格、面貌的变化给我们以启示：宫廷绘画突出的特点在于它的功用性很强，而不仅仅是作为审美的对象。当我们在欣赏一幅宫廷人物画，或者一幅花鸟画或山水画时，更应该有意地从画面内容、笔法传承等方面来全面地分析它，从而获得更深刻的理解。

Ⅴ 杏园雅集图

明　谢环

绢本设色　纵 37 厘米　横 401 厘米

镇江市博物馆藏

明代与清代美术

明代

太祖至仁宗时期：（公元 1368 年—1425 年）

明初，画坛上有师法南宋四家中马远、夏圭的王履，承袭元人的赵原、王绂；宫廷里，也仍然以元人的清淡秀逸为主要风格。不过，永乐年到宣德年间的边景昭的工笔重彩的画法，却代表了后来主导风格的一种预兆。总的说来，明初画坛充满了元四家的影响。

宣宗至孝宗时期：（公元 1426 年—1505 年）

这是明代宫廷绘画最兴盛的时期，涌现了一大批优秀的宫廷画家，如商喜、林良、吕纪等人。而在风格上，则是主要渊源于两宋的"院体"，花鸟画是工笔重彩的画法，山水画则绝大多数人完全效仿南宋四家，特别是马夏构图上的边景画法。明代"院体"形象精确，色彩艳丽，比较于宋代"院体"，则多用水墨稍带写意，尤其到了后来，更是趋向于豪放之风。

而此间，还有一支活跃于民间，不应被忽视的"浙派"绘画。它与宫廷绘画有着千丝万缕的关系，创建人戴进就曾经做过宫廷画家，浙派的风格同样是宗法于南宋的。

武宗至穆宗时期（公元 1506—1572 年）

明代中叶以后，宫廷绘画的势力日见衰微，而浙派也渐趋末流，只剩荒率。代之而起的，是在经济繁荣、人文荟萃的苏州兴起、活跃的"吴门画派"。这一派画家多是文人，其中的沈周、文徵明、唐寅和仇英并称为"吴门四家"，又称"明四家"。

神宗至思宗时期（公元 1573 年—1644 年）

明代后期的画坛，无论是山水画、人物画还是花鸟画，都在画法、风格上呈现出种种变化，派系繁多，此消彼长，十分热闹，而且对后世的绘画产生深刻的影响。花鸟画上徐渭进一步大写意发展，笔墨纵横淋漓，个性鲜明；山水画上继吴派之后，出现了董其昌的"华亭派"、赵左的"苏松派"、沈士充的"云间派"、蓝瑛的"武林派"等等风格各异的流派；而人物画上也有曾鲸的肖像、陈洪绶的变形装饰风格等，以其他们各自的传派。明代后期，还是中国古代版画处于顶峰的"黄金时期"。

清代

太祖至圣祖时期（公元 1644 年—1722 年）

清代早期画坛，一方面是受皇室支持的"四王"画派，四王即王时敏、王翚、王鉴和王原祁，他们代表了画坛的正统派，提倡摹古，推崇董其昌和元四家，讲究玩味笔墨，功力很深，只是内容多取自过去的山水画，缺乏生活的真实感。花鸟画的正统派则是恽寿平为代表的"写生派"，此派发展了五代时期的没骨法，色彩清新，笔调简洁。同时在江南地区，还有一些明朝的遗老遗少，政治上不与清政府合作，艺术上主张抒发个性，作品包含自己强烈而真实的情感，如以石涛、八大为代表的"四僧"、还有"金陵八家"等。

世宗至仁宗时期（公元 1723 年—1820 年）

清代中期应该从康熙的末年算起，直到嘉庆中期，历史上称"康乾盛世"。这时画坛最引人注目的"扬州八怪"，是一批活跃在扬州的职业画家，尤以花鸟画最为突出。他们直承清初石涛，重视在画中表达自己的感受。"扬州八怪"的花鸟对近、现代的花鸟画都产生了显而易见的影响。

宣宗以后（公元 1821 年—1912 年）

清代后期，中国的性质逐渐发生变化，画坛也是与前大不相同。一些通商口岸成为新兴的商业城市，画家云集于此，为了适应新的社会需求，他们的题材内容和风格面貌都产生了新变化，其中最有名的即是上海地区的"海派"和广东地区的"岭南派"。前者以虚谷、任伯年、吴昌硕等为代表画家，后者代表人物是高剑父、高奇峰和陈树人；前者以笔法的酣畅、色彩的鲜艳为典型面貌，后者则受居巢、居廉影响，吸收西方水彩画法，色彩清丽柔和。

俗世诸相·明清人物画

明清人物

历史现场

中国约在唐朝的时候就出现了雕版印刷术，而版画也随之产生，用作佛经的扉页、插图等用处。版画一经产生，就被越来越广泛地采用到与人们生活有密切关系的各个方面，如阅读、驱邪、营造喜庆气氛等等。明清是中国版画艺术的黄金时期，在这两个朝代，特别是明代，版画艺术在文人、画家、商人以及广大市民社会各阶层的共同参与下，呈现出了欣欣向荣的景象。

版画在中国古代从来都是以一种实用美术的形式存在的，宗教利用它来宣传自己的教义、宫廷利用它来装饰书籍、书商利用它来招徕顾客、大家用的酒牌上也印上了版画，使得这种喝酒游戏更增添了几分趣味，还有年画、画谱、信笺……总之，在明清两朝，版画得到了最广泛的运用。

版画的欣欣向荣除了表现在它的用途之广，还体现在出现了各种各样的地方流派及其个人风格。像明代典雅静穆的徽派版画、质朴豪爽的建安版画、金陵版画中著名的富春堂、世德堂版画、还有清代内府的殿版版画等等，风格各异，

清康熙　娃娃戏　杨柳清

十分丰富。在卷轴画中一些鼎鼎有名的画家也参与到版画画样创作中来，一方面是一种谋生的方式，另一方面也是对纸笔之外另一种艺术形式的尝试。而他们的加入，更使得明清版画成为至今人们依然津津乐道的艺术作品。

书坊　明代书坊极兴盛。书坊兼有出版社和书店的双重作用，一般的居民所能得到的书籍也主要来源于此。书坊成为了一个社交场所，既可看书买书，又可闲谈聚会。

年画　新年时买年画、贴年画，为

三萬貫

馬惜一妾太常恒宗以杯酒目
娱每朝士宴集不召常自至酩即
弹琵琶弹漿賦詩成起舞時謂之
絕多技藝者與喧譁者對飲三杯

酣酣斋酒牌　明万历末刊本32

调鹦鹉

燕闲四适　明刻本

的是欢乐吉庆，祈愿禳灾，年画在汉魏六朝时就已出现在中国。到了明清，年画已经成为一种独立的艺术形式，变得十分流行，内容从各路神仙到喜庆生活，从民间传说到风景花果，十分丰富；而种类也是有贴在门上、窗上、墙上、灯上，甚至器物上的，应有尽有。至今人们仍然熟知的天津杨柳青、苏州桃花坞、潍坊杨家埠，在明清就是享有盛名的年画产地。

宗教版画 佛教版画的刊印目的在于传播佛教教义，使得识字或不识字的信徒都可以通过这种非常直接的方式了解佛教各种经卷的内容。明初，在统治者的提倡下，佛教版画长足发展。它们的特点是富丽堂皇，工致细丽。

插图 明清的出版家们刊行小说、戏曲、传奇等等时，总会附上插图来吸引买家；为了得到好的插图，他们还常常会请有名的画家来画插图，陈洪绶、丁云鹏、任渭长等人都画过这类的插图。看这些戏曲、小说文学插图，就像是另一种消遣，听说唱，讲故事，浮想联翩。

画谱 古代没有今天这么发达的印刷业，绘画作品无法得到广泛传播，而画谱就是中国古代用来传播绘画作品的最主要方式，它既可用来做初学者的范本，也在文人之间相互传送交流。到了明清，画谱大盛，并用彩色套印的方法，使画谱更具美观性。最有名的如《十竹斋书画谱》、《芥子园画传》等等。

【小知识】

叶子

　　叶子是酒牌的一种名称，上面常绘有图画和一段或者是一句短文字。众人一起喝酒，轮流抽上一张，根据叶子上面的内容来决定喝酒的情况。比如用的是"水浒叶子"，有人抽中了"呼延灼"，因为水浒中的呼延灼是左右手各执一鞭，所以，叶子上的文字就会要求坐在抽到此牌的人左右两旁的人喝酒。喝酒时用这样的叶子，既可以增加乐趣，还可以长知识。

　　叶子依据内容的不同有很多种，明清时也有一些有名的画家参与叶子的创作，陈洪绶就画过《水浒叶子》、《博古叶子》等，清代

唐诗画谱　明刻本

俗世诸相·明清人物画

文化探

险

绢素上的明清众生相

院体与浙派

明代宫廷人物画本身并没有创造出自己独特的风格，一方面继承了两宋院体刻画精谨细微的技法，以及像行乐图、历史故事、文人雅集等这样一些题材；另一方面，它在宣德年间以后渐与浙派发生复杂而明显的关系。"浙派"是形成于明代中期一个影响很大的画派，因为代表人物戴进是浙江人，所以将这个画派称作"浙派"。戴进的特点是宗法南宋马远、夏圭的"院体"传统，再兼融北宋元人诸家，他本人的风格面貌是多样的，既有院体的细腻，又有元代文人画的平淡雅静。但"浙派"作为一个画派，整体画风挺健豪放，用笔轻快犀利，如《钟馗夜游图》。戴进在宣德初年就曾经进入宫廷，并得到宣宗的赏识，但因为遭受同为画院画家的谢环等人的嫉妒，没有多长时间便被逐斥出宫，先后逗留在北京、杭州。从这个时候到明代中期吴门文人画全面兴起之前，浙派风格在宫廷内外都很流行。比如浙派除了戴进以外最重要的人物吴伟，在宪宗、孝宗时先后数次入宫，曾被孝宗赐印章"画壮元"，但他性情狂放，最终还是回到南京，卖画为生。《松阴小憩图》即体现出浙派典型面貌。师承戴进、吴伟的人很多，像后来的张路、蒋嵩等。但浙派的简劲爽利的画面渐渐被视为一种相对固定的面貌来传承，在发展过程中，后来的浙派中人较少注意画面的内涵，只在形式方面取其皮毛，这使浙派在嘉靖年间日趋荒率而走向衰落。

> ＞ 钟馗夜游图

明 戴进

绢本 纵189.7厘米 横120.2厘米

北京故宫博物院藏

【小知识】

书画作伪

在明代，书画艺术很大程度上与商业发生了联系，而不再仅仅是作为个人遣性之用，伴随着这种现象，书画作伪的情况也比前代大大增多了。作伪的方法也是各式各样：

有一种是对画中款识的更改，将当代的改为前朝的，将小名人改为大名人的。比如说，明代浙派学的是南宋的风格，就有人将浙派作品中的款识挖掉，换上宋人的款识，或者是不加款识，这是因为在元代文人画兴起之前，画家是极少在画中题款的。

第二种是仿造名家手笔。这又有几种情况。其一是有前人的原画，照着临摹，这样往往可以达到乱真的地步；其二是作伪的人本身便是画画的，他掌握了某一位前人的笔法，或者根据书画著录记载前人曾画过的画来编造，或者运用前人笔法，完全自己创作。

第三种是比较特殊的情况，就是在画家自己允许的情况下作伪，称作"代笔"。比如说吴门四家的唐寅应酬太多，忙不过来，他有时就会请身边的朋友、画友来替他画，然后他签上名，题上字，他过去的老师周臣就曾替他代笔。

明代还有地区性的造假，其中最出名的就是苏州万历前后到清中期的"苏州片"。多仿古代名家，如唐代二李将军等，也仿当时仇英的绢本青绿作品。一般特点是题材广泛，画面繁密，色彩鲜艳，比较容易辩认。

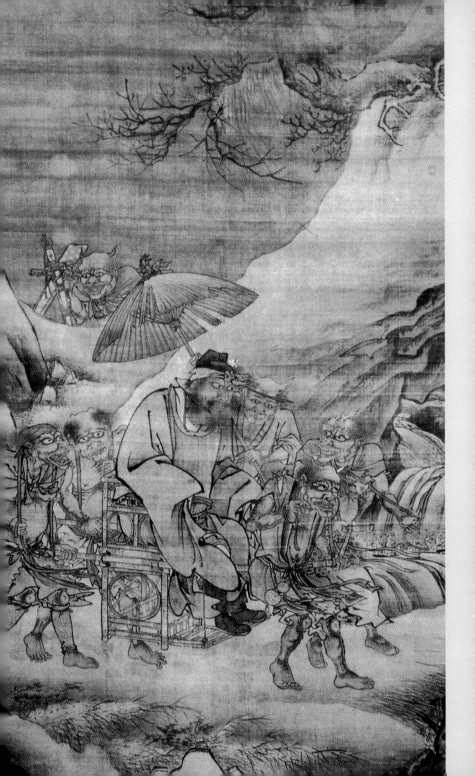

武陵已矣不復作矣傳子之字殆有趣

於思乎太息之

洞涇居士頓首

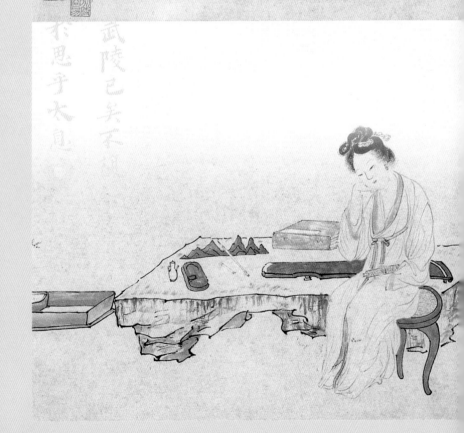

八　武陵春图

明　吴伟

纸本墨笔　纵27.5厘米　横93.9厘米

北京故宫博物院藏

吴门画派

浙派的爽利来自于南宋院体，这种爽利在浙派末流那儿变为毫无价值的荒率，这不禁遭到文人们的唾弃。吴门画派肇始于与浙派吴伟同时代的沈周，发展并鼎盛在文徵明的年代。所谓的"吴门四家"指的是：沈周、文徵明、唐寅和仇英。他们四个人都是苏州人，而苏州别称"吴门"，所以这派叫做"吴门画派"。吴门画派的画家大多是受过相当程度传统文化的教育，对于诗书画都有一定基础的士人。他们贬斥浙派绘画中剑拔弩张、气势狂放的趣味，推崇将画面处理得平实婉约而又文雅蕴藉。吴门画派的画以山水画为主，但吴门四家也都能画人物。文徵明温文尔雅，桃李天下，在当时极受尊崇，在48岁时他曾画过一幅《湘君湘夫人图》，这幅画工笔设色，用的是游丝描，如春云行地。而形象则取自东晋最著名的人物画家顾恺之的

< **湘君湘夫人图**
明　文徵明
纸本设色　纵100.8厘米
横35.6厘米
北京故宫博物院藏

《女史箴图》和《洛神赋图》，古意盎然，画幅上方更用端正的小楷书写《九歌》中的《湘君》《湘夫人》两篇。全画面貌内敛含蓄，截然不同于浙派的奔放。吴门中另一干将唐寅，即是我们常说的江南才子唐伯虎，他性格虽狂放不羁，可绘画却是秀润缜密，潇洒清逸。《秋风纨扇图》是他中年时的力作，一仕女独立平坡，手执纨扇，自题诗有："秋来纨扇合收藏，何事佳人重感伤。请把世情详细看，大都谁不逐炎凉？"

晚明新风

晚明的画坛异常纷繁而精彩，花鸟画中大写意的兴起、山水画中南北宗的提出、整个画坛的摹古

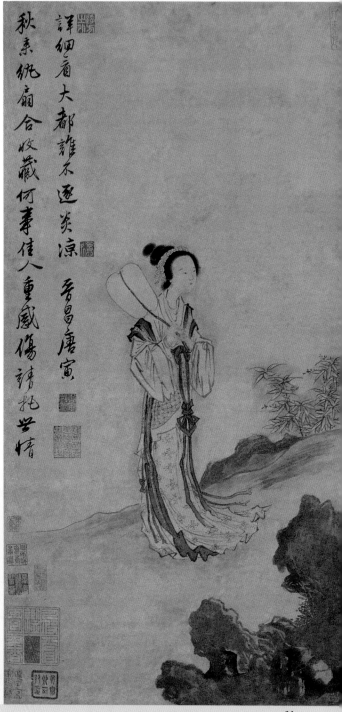

> **秋风纨扇图**
明　唐寅
纸本墨笔　　纵77.1厘米
横39.3厘米
上海博物馆藏

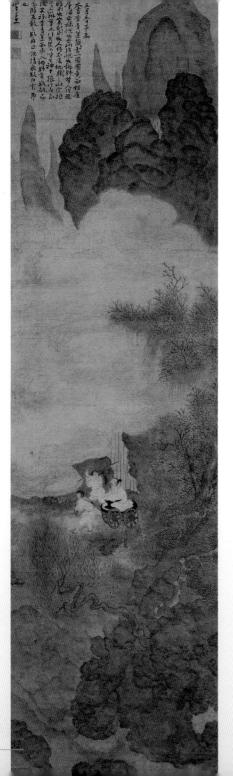

之风、还有文人间的分宗立派……这个时候的人物画坛不如山水、花鸟那么热闹，却出现了几位戛戛独造的人物画家。其中最有名的即所谓的"南陈北崔"。

北崔，指的是生活在北京的崔子忠（？ –1644），字道母，号青蚓。崔子忠的人物画继承的不是当时流行的宋元风格，而是远学晋唐及五代周文矩的画法，所以显得较有新意。他的代表作《藏云图》衣纹用笔遒健，自成一格。"南陈"陈洪绶更是在名望、影响上超过了崔子忠，成为他之后任何一个人物画家都无法避而不视的大师。陈洪绶字老莲，画史中常称呼他为"陈老莲"。陈洪绶生活在明末清初，一般将他视为是明代画家。陈洪绶人物画的特点是：怪诞、装饰、且富有古意。有研究者将他以及晚明其他一些有这种趋势的画家如吴彬等都划归为"晚明变形主义"这样一个群体。陈洪绶出生于一个传统的士人家庭，他也曾多次应试、进京想谋求仕位，为国尽忠，光宗耀祖，但因其时代环境，以及他自身禀赋多方面原因，陈洪绶始终也没能实现自己的理想。而他又不是一个过于固执的人，当明朝灭亡的时候，他身边很多朋友都选择了自杀，包括崔子忠；而陈老莲则剃度为僧，当他发现出家实在难以养家糊口

< 藏云图

明 崔子忠

绢本设色 纵189厘米 横50.6厘米

北京故宫博物院藏

时，又还俗来到杭州卖画，并在杭州度过了自己晚年大部分时间，而这段时间也是他创作的一个高峰时期。这幅《调梅图》就是他在杭州的作品。

在晚明，还有一个以画肖像闻名的画家，他就是波臣派的代表人曾鲸。曾鲸（1568—1650），字波臣，所以后人将他与追随他风格的画家称"波臣派"。在明代后期，肖像画空前发展，而曾鲸之所以能独树一帜，是因为他在画中运用了新的技法，即"墨骨法"，就是用淡墨勾定轮廓五官，施墨略染后，再一层一层地赋色。有很多画家、研究者都认为他的这种画法是受到了西洋画的影响。《王时敏像》是他的代表作。

扬州八怪

清代前期的主导画坛整个都在山水画的统领之下，人物画不很突出。宫廷中的人物，只是一些肖像画，或者是用来记载一些重大历史事件，而在艺术性方面，则没有高超之处；宫廷之外，也缺乏像明代的陈洪绶那样有独创能力

> ## 调梅图
明　陈洪绶
约1650年
绢本设色　纵129.5厘米　横48厘米
广东省博物馆藏

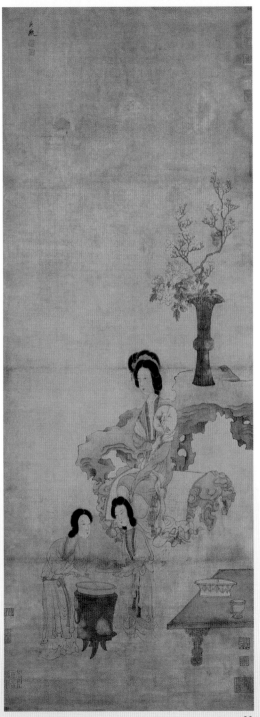

的画家，人物画领域中没有出色的作品和画家。

到了清代中期的康熙、乾隆年间，在扬州地区有几位职业画家活跃起来，就是人们常说的"扬州八怪"。扬州八怪并不确指八个人，中央美术学院的薛永年先生作过统计，八怪在不同的记载中其实包括了15位画家。扬州八怪是在中国18世纪商业城市逐渐繁荣，市民阶层扩大，并对艺术有了自己的需求这样的

背景下形成的。那时的扬州，正是盐商聚集之地，绘画的商品市场形成，并且出现了风格不同的各种流派。"扬州八怪"的特点是个人风格很明显，强调个人生活、思想情感的抒发。他们主要是画写意花鸟画，也有几个能画人物。

八怪之一的金农（1687-1764）画过一幅《自画像》。金农的画一直以古拙为突出风格，特别是配上他自行创造的棱角分明、体势欹侧的"漆书"，更有一种

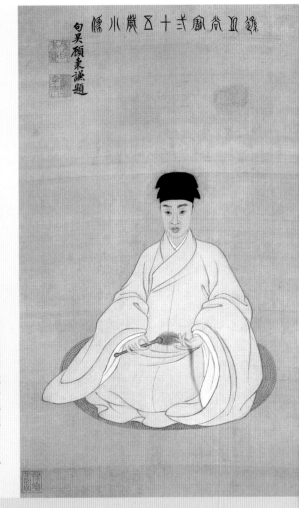

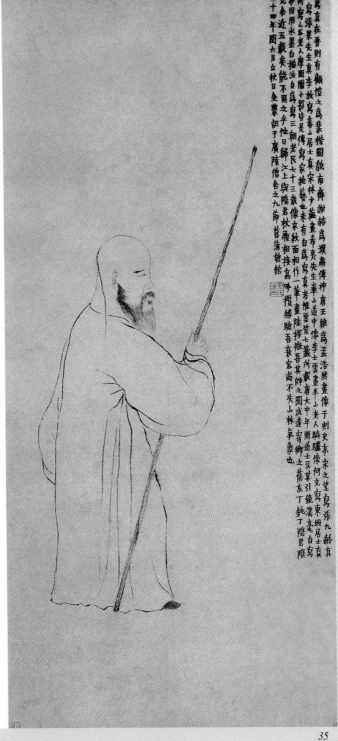

< 王时敏像

明　曾鲸

绢本设色

纵 64 厘米

横 42.7 厘米

天津市艺术博物馆藏

> 自画像

清　金农

纸本淡设色

纵 131.4 厘米

横 59 厘米

北京故宫博物院藏

天真稚拙感在其中。这幅画中画家选取正侧面的角度，夸张了中垂于脑后的发辫、特长的手杖和自己奇异的外貌，生动地表现出他自己性格中怪僻于常人的一面。

黄慎（1687-1770）是八怪中唯一以人物画为主的画家，他画神仙佛道、历史人物，也画一些现实生活中的形象。黄慎刚到扬州的时候，他很工细的风格没有市场，于是他习书三年，以草书入画，形成自己别开一面的大写意人物画，一下子大受欢迎。如《渔翁渔妇图》等，他这类画以狂草入画，在笔墨上虽然不那么精细，却也是粗豪奔放，别具一格。

改费仕女

到了清代晚期的嘉庆、道光年间，出现了两位在当时很有名气的人物画家：改琦（1774-1829）和费丹旭(1801-1850)，两人并称"改费"，都是以仕女画著称的职业画家。在人物形象上，他们俩的仕女都带有很强的时代审美感，一个个都是纤细俊秀、体态柔媚，且愁容挂面，全然不同于过去任何一个时代的仕女画中或古

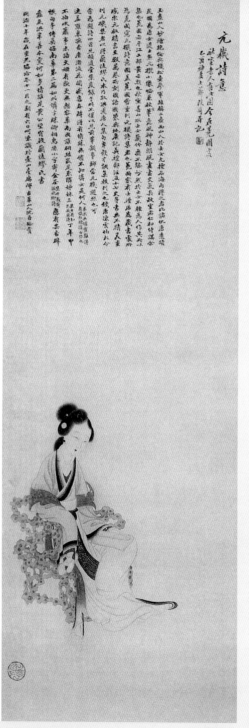

< 渔翁渔妇图

清　黄慎

纸本淡设色　纵118.4厘米　横65.2厘米

南京市博物馆藏

> 元机诗意图

清　改琦

绢本设色　纵99厘米　横32厘米

北京故宫博物院藏

雅、或丰肥、或俊逸的面貌。《元机诗意图》是改琦的作品，他画的是唐代女道士、诗人鱼玄机低眉沉思的模样。用笔细秀，赋彩也很淡雅，只是没有了丁点唐人气质。费丹旭，人们又叫他"费晓楼"，他的仕女形象在当时人看来，都是心目中的理想美人。《十二金钗图册》画的是红楼梦十二金钗，人物娟秀，很能代表他的风格。

海上三任

晚清中国的社会现实发生了巨大的变化，宋代以来形成的宫廷、文人和民间三大艺术圈子的状况也基本上被打破。传统美术进一步地走向大众的视野，艺术家们自觉或不自觉地都得立足时代的要求，有选择地在传统和西方文化，以及民间美术中继承、扬弃，进行自己的创造。这时，中国绘画的面貌出现了雅俗共赏的新格局。

自1840年鸦片战争以后，上海被辟为商埠，逐渐代替扬州而成为江南地区经济、文化的中心，许多画家麇集于此。他们适应新兴市民阶层的审美，大胆革新，创造出自己清新活泼的画风，被称为"上海画派"，即"海派"。因为时代不同，他们表现出不同于以前扬州八怪等任一个画派的独特之处：他们成立行会，促进了群体的合作与交流；他们在以民族审美为基础的同时又能放眼世界，旁采民间。他们的画含有非常浓厚的时代气息。

海派绘画以花鸟画最为著名，但其中的任熊、任薰、任伯年都可算是清代最出色的人物画家。任熊（1822－1857）最有名的是《自画像》，画中线条如银勾

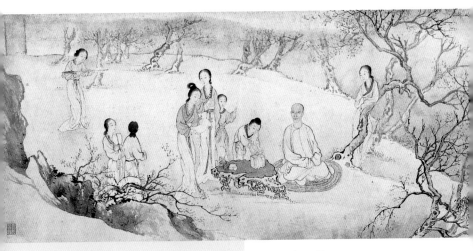

∧ 忏绮图
清　费丹旭
纸本设色　纵31厘米　横128.9厘米
北京故宫博物院藏

＞ 自画像
清　任熊
纸本设色　纵177.4厘米　横78.5厘米
北京故宫博物院藏

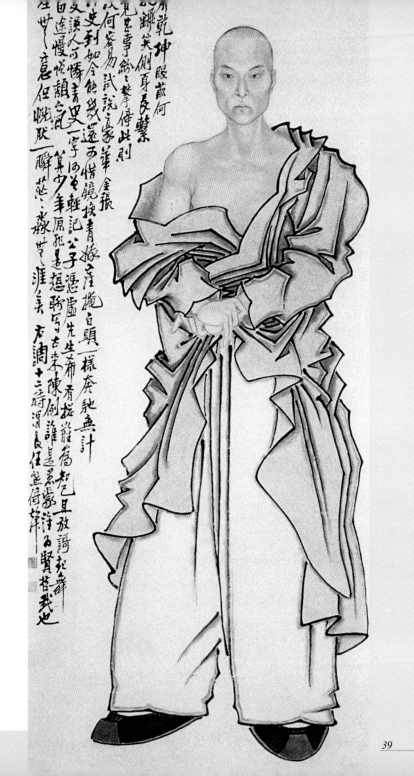

铁画，刚健方硬，装饰意味浓厚，而且将自己内心的矛盾也到位地表现出来。任伯年是海派中最有名的画家，他的画中融合了传统、民间，还有西画的速写、设色各方面的影响，形成自己丰姿多采、新颖生动的独特画风。薛永年先生这么评价他："传统文人的雅致没有完全被抛弃，但已非主导因素，通俗平易更为一般城市民众喜闻乐见的趣尚情怀得到了前所未有的展现。"《酸寒尉像》是他为海派另一主要代表吴昌硕画的像，他为吴昌硕画过多幅像，这一幅是最有神韵的代表作。

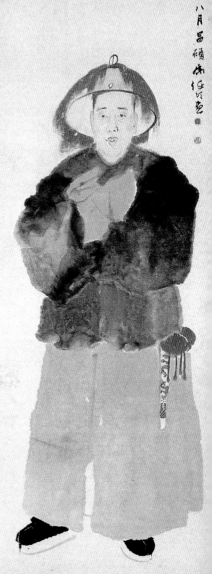

> 酸寒尉像

清　任伯年

纸本设色

纵 164.2 厘米

横 77.6 厘米

浙江省博物馆藏

俗世诸相 · 明清人物画

经典精赏

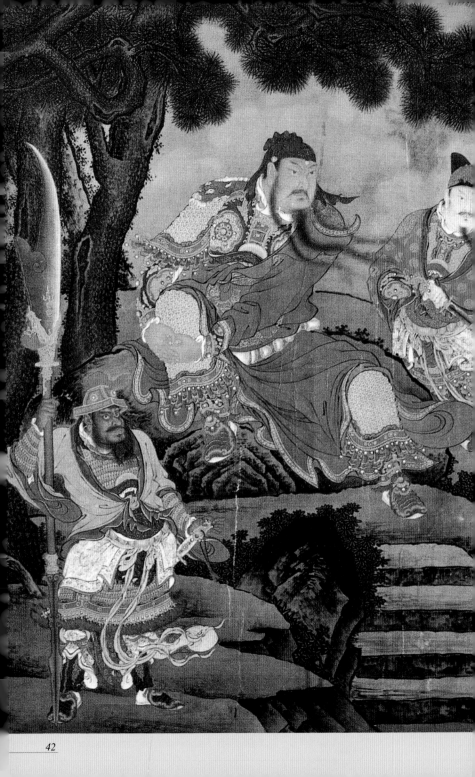

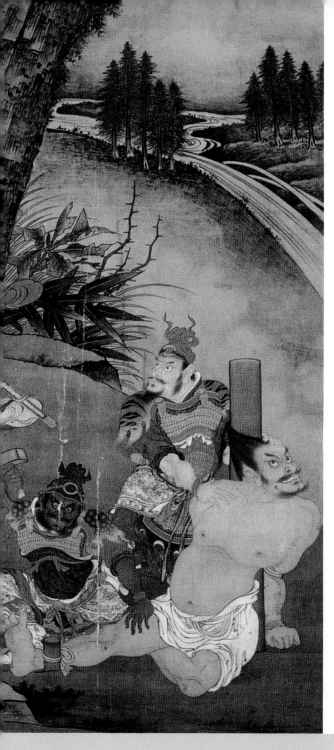

< 关羽擒将图

明　商喜

绢本设色　纵200厘米
横237厘米

北京故宫博物院藏

此图是带有壁画风格的一幅作品，也是明代宫廷人物画中的一幅巨制之作。

画中的中心人物是赤面凤眼、长髯伟躯的关羽，他正倚石而坐，周仓和关平侍立两旁，阶下被绑在木椿上、怒目而视的男子，有人认为是关公水淹七军而生擒的庞德，也有人认为是吴国企图盗取关公宝马的姚彬。

画面人物色彩以红、绿和金为主，饱满浓厚而对比强烈；形象上则是将一个个人物处理得孔武有力，明显带有民间壁画形象的影响。但从线条来看，这幅画却是有顿有挫，铿锵有力，不同于民间壁画用线的圆匀劲挺、超忽循环。画中的景致全为衬托主体人物，处理得比较简单。

商喜（十五世纪），字惟吉，是明代宣德年间著名的宫廷画家，他被授予了锦衣卫指挥的职务，这在当时是画院中突出者的殊荣。

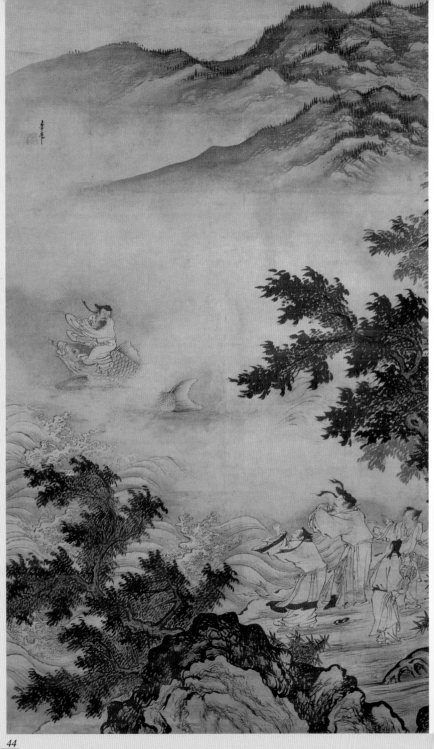

< 琴高乘鲤图

明 李在

绢本设色 纵164.2厘米 横95.6厘米

上海博物馆藏

琴高是战国时期的赵国人,他非常擅长弹琴,而且得长生之术。后来,他要下到涿水中去取龙子,走的时候与他的弟子约期,嘱咐他们到时设祠堂,结斋等候他从水中复出。到了约定之日,弟子们果然看见他乘着鲤鱼从水中而出。《琴高乘鲤图》描绘的正是琴高乘鲤而去的场面。

画面布局很是精巧,近景的树木山石与远处渺渺远山之间,回首观望的琴高与拱手相送的弟子之间,都形成了相互的呼应,既吸取了马远夏圭边角之景的妙处,又使画面连贯而统一。人物动态与周围的环境相结合,传达出狂风乍起、云雾迷漫的神秘力量。这幅画属于明代院体画风。

李在(十五世纪)字以政,福建莆田人,宣德年间著名的宫廷画家。

歌板當場號絕奇 舞衫才試鬱金衣
纏頭三萬從誰索 秦國夫人是阿姨

梨園故事久莫聞 教東京冠老憶今日
吳門唐寅題李奴奴歌舞圖時弘治癸亥三月下旬李方叔十藏云

春霧濛濛泛海棠 樓心初月娟娟
后伯常數月湯為績響恐不免汙佛頭耳 枝山

翠袖纖纖露玉柔 王孫傳婢十二善
金逑居士甚愛李妹之音瀰為戲此

十歲青樓女亦嬌 傍畫屏共憐春
聲罷晚來幽當近試張舞以歌娟春桑

吳手雲光亮 楊葉暗樓頭鸚

傾城一笑抵千金沉後同空是賞音
舞錦亂翻歌未徹行雲
樓外月樓心

唐喜王樹易簇青步驟金蓮課題揚若
廣州新九翁薛題

七居士

北華道士

> **歌舞图**

明 吴伟

纸本墨笔

纵 118.9 厘米

横 64.9 厘米

北京故宫博物院藏

这幅《歌舞图》中故意缩小刻画的是当时青楼歌伎李奴奴，年仅 10 岁，娇小玲珑，能歌善舞，周围众人倾心观赏，十分专注。画面上方有唐寅等人的题诗。

人物的衣纹处理得非常熟练，或顿或挫，或粗或细，既自然流畅又准确到位。这幅画可以说是代表了吴伟工细一路的人物画风。

吴伟（1459－1508），字士英，又字次翁、小仙，江夏（今武昌）人。他是浙派除戴进以外最为出色的代表人物，曾经被皇帝赐印"画状元"，但他性格狂放，不愿受宫廷的管制，称病回南京，卖画为生。

> 王蜀宫妓图

明　唐寅

绢本设色　纵124.7厘米
横63.6厘米

北京故宫博物院藏

《王蜀宫妓图》是他早年工
笔人物中的优秀作品。画的
是五代十国时期，前蜀后主
王建宫中的四个宫女。她们
身着云霞彩饰的道衣，头戴
花冠，或持壶，或捧盘，正
在窃窃对语。画面没有背景
处理，但四个人从位置以及
姿势的安排上，赋予了画面
视觉上的空间感，没有漂浮
之意。衣纹线条细劲有力，
颜色搭配上既造成对比，又
不失和谐统一，刻画上也极
尽精微，人物面部以"三白
法"处理，即在人物面部经
渲染后，在额头、鼻尖和下
颌三个突出的部位用白粉提
亮，这样使得人物有一种经
过化妆而形成的起伏感。整
幅画呈现在眼前，给人以高
贵典雅、不失蕴藉的美感。
吴门四家之一的唐寅
（1470-1523），字子畏，一
字伯虎，号六如居士，吴县
（今苏州）人。他画人物最常
见的题材是古今仕女生活和
历史故事，总是会将画中人
物处理得非常优美。从整体
风格来看，他早期多工细浓
丽，后来渐渐转为水墨写
意。

V 人物故事图册之三

明 仇英

绢本设色 纵41.1厘米 横33.8厘米

北京故宫博物院藏

故宫博物院收藏的这套《人物故事图册》是仇英工笔重彩人物仕女画的代表作。共10页，每页描绘一个古代历史人物或神话传说，如：明妃出塞、子路问津、吹箫引凤、南华秋水、竹院品古、浔阳琵琶等等。这幅画即是其中第三幅"贵妃晓妆"，描绘了杨贵妃晨起听乐、梳妆、凭栏而立、采摘鲜花等情景。人物衣饰借鉴唐妆而来，形象清秀，整幅画很能体现仇英的绘画功底。

仇英，字实父，号十洲，江苏太仓人，后居苏州。他也是吴门四家之一，但与其他三位（沈周、文徵明、唐寅）又略有不同，他是漆工出身，年轻时因为善画而结识了很多名家文士，受到文徵明的器重。仇英画画十分努力，临仿了大量古画，功力相当深厚。他的人物画是四家中画得最精湛的一位，严谨周密，刻画入微，金碧辉煌。他的画还有一个特点，即只落名款。

> 玉川煮茶图

明 丁云鹏

纸本设色

纵 137.3 厘米

横 64.4 厘米

北京故宫博物院藏

人物形象古朴，颜色画得厚重而饱和，草木运用纯净的石青和石绿，和画面上突出的红色搭配，显得十分响亮；而石头的描绘也是别有一番风味在其中。

丁云鹏（1547－1628），字南羽，号圣华居士。擅长画人物、佛像，白描尤其出色。题材多是罗汉、观音和历史人物故事。《山静居画论》评价他的道释人物得"张（僧繇）吴（道子）心印，神姿飒爽，笔力伟然"。

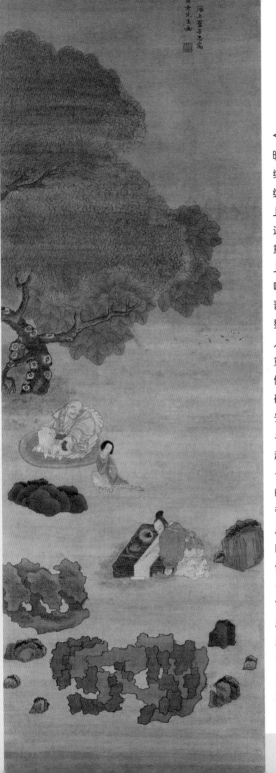

＜ 伏生授经图

明　崔子忠

绢本设色

纵 184.4 厘米　横 61.7 厘米

上海博物馆藏

这幅画，崔子忠并没有将太多注意力放到对伏胜本人的刻划身上，画面整体流露出来的装饰意味倒是更夺人耳目。布景之法有晋唐时的风韵，不强调布景的完整、连贯，而是将每一部分景致、人物各自处理，在相互组合时注重色彩和形体间的呼应和搭配，使画面显得古朴而富有兴味。

崔子忠（十七世纪），字道田，又号青蚓，顺天（今北京市）人。他与陈洪绶、吴彬等几位画家一起，代表了晚明时期产生的一股一反当时绘画主流的新风，他们的作品面貌表现为形象上的变形夸张和画面中装饰意味的变浓。从崔子忠这幅《伏生授经图》可以窥其一斑。

伏生，指的是伏胜，是汉朝初年一位有名的老者，在秦时也曾为官，精通《尚书》。秦始皇焚书以后，他将默记的《尚书》内容编成29篇，即今天我们所说的今文"尚书"，并将此传给了晁错。伏生授经是中国绘画中一个经常入画的传统题材，陈洪绶等也曾经画过。

> 斗草图

明　陈洪绶

绢本设色

纵134.3厘米　横48厘米

辽宁省博物馆藏

陈洪绶也很喜欢画仕女题材。《斗草图》描绘的是江南一种风俗，春游之日，众女子席地而坐，拿出自己找到的各种花草，看谁找的花草更奇怪，《红楼梦》中"呆香菱情解石榴裙"一节就生动地描绘了这一风俗。陈老莲没有将《斗草图》画成像《红楼梦》中描写的一群天真烂漫的少女叽叽喳喳斗嘴斗草，富有戏剧性的场面，而是将画面处理得含蓄蕴藉。陈老莲素以近狎女色闻名，张岱在《陶庵梦忆》中说老莲月下追美女的轶事就流传颇广，多为引用。在《宝纶堂集》卷六有首"美人"，陈老莲说"古心属女子，学士自箴铭"，看来，老莲的近狎女色并不能完全从他的"放诞不羁"来理解。他喜欢将女子入画，细心描绘她们非颦非笑的表情，亦曲亦直的动态；也精心刻画她们周围的环境细节，单说这幅画中每人的座垫，或蕉叶竹席，或貂皮毡毯，各不相同。精心处理的画面让观者也不禁敛息欣赏，直感一股沁人的宁和之美。陈老莲常选择女子作为画中题材，是因为对她们的刻画能够以最直观的方式将他内心中理想的美表现出来。

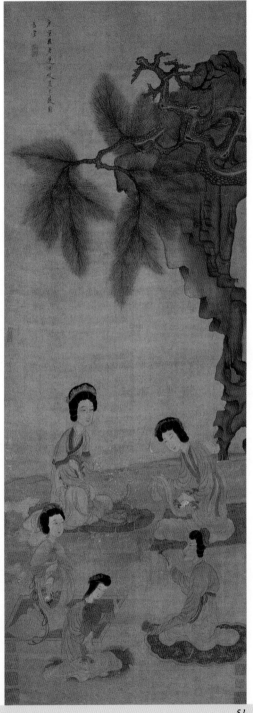

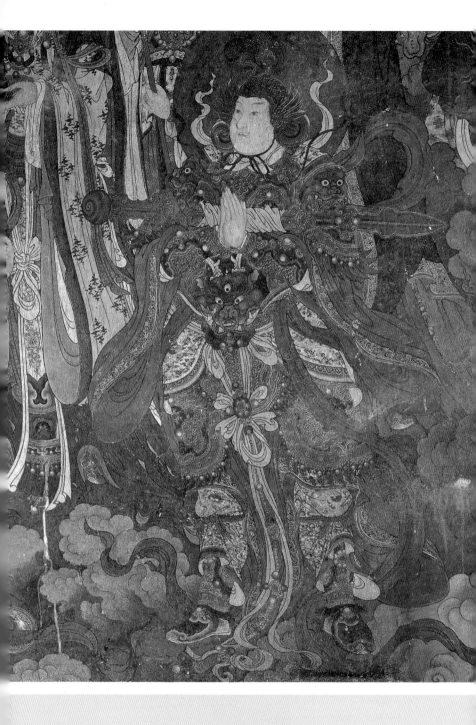

< 法海寺壁画

明清人物画除了纸、绢上的作品以外，还有一些也是不应该被遗忘的，比如明清的寺观壁画，以及民间版画等等。寺观壁画在中国可以说是源远流长，它的制作水平与它的投资者也有着直接的联系。在北京西郊翠微山的南麓山林中，保存着极其精彩的明代壁画——法海寺壁画。

法海寺壁画完成于明正统八年（1443），题为《帝释梵天图》，是由宫廷画士官宛福清、王恕，画士张平、王义等15人所绘。壁画集中在大雄宝殿中，分两部分，各由帝释、梵天为前导，率诸天祖相向而行，场面宏伟，布局巧妙，统一而富有变化。人物刻画细致精丽，富有个性特征。线条挺劲流畅，色彩浓厚鲜艳，对服饰图案和器物璎珞的描绘，运用了民间的沥粉贴金法，即将白土粉、胶和桐油调成的糊状物装入特制的粉筒，使用时将粉筒置于手心，以粉尖随线条用手指挤出圆的线条进行随线勾描，所挤出的线条要求粗细均匀一致，然后再在其上贴一层金箔。运用这种技法最突出的效果是画面金光四射而富有立体感。法海寺壁画完全可以称得上是明代壁画的优秀典范。

V 屈原行吟图

明　陈洪绶

木刻版画

萧山来氏刊本　纵19厘米　横13厘米

上海博物馆藏

中国版画在明清两代处于黄金时代，有官刻、有民刻；有匠人参与，文人、商贾也投身其中。版画在那时呈现出欣欣向荣的景象，种类不仅有宗教版画，更有欣赏性的如画谱、插图，不胜枚举。陈洪绶也常参与到这种实用性的美术中去，这是一条挣钱的好生路，他还曾经画过一套《水浒叶子》救济窘困的朋友。

这幅《屈原行吟图》是陈洪绶在完成了一套版画《九歌图》以后创作的一幅。当时他还不到20岁，住在一个比他年长许多的长辈家中，那几天，这位叫来风季的长辈和他一块儿点灯相咏读《离骚》，使陈洪绶很有触感，说自己是"耳

畔有寥天孤鹤之感。便戏为此图，两日便就"。《屈原行吟图》最大的特点就是将人物的精神状态刻画得十分成功，画面中这个面部憔悴，身体羸弱，长冠宽衣的屈原也成为了古往今来最有代表性的屈原形象。

Ⅴ 弘历平安春信图

清　郎世宁

纸本设色　纵 68.8 厘米　横 40.8 厘米

北京故宫博物院藏

这幅《弘历平安春信图》画的是雍正皇帝和少年弘历一起赏梅的情景，从面部刻画以及衣服质感的描绘表现中都能感觉出西方绘画因素的存在。

郎世宁，意大利人，原名为 Giuseppe Castiglione，在康熙五十四年（1715）来到中国，曾参加圆明园西洋楼的设计，任职于康熙、雍正、乾隆三朝，擅长肖像、走兽、花鸟和人物。作为一个外国画家，他使用的是中国画材料，却按照西画的思维方式来作画，尝试在一幅画中融合中、西两种画法。虽然最终的效果并不令人满意，但由他以及在他之前的传教士带来的西画影响却再也没有完全离开过中国。

∧ 仕女图册之十

清　焦秉贞

绢本设色　纵 30.2 厘米　横 21.3 厘米

北京故宫博物院藏

这套《仕女图册》共 12 页，是焦秉贞的代表作，在这里选取其中一幅。图册一边为画，一边为诗，是乾隆皇帝弘历在即位以前题的诗。画面勾绘精微，十分华丽，只是缺乏了清新的生机。

清代宫廷绘画以康熙、乾隆两朝为最盛。焦秉贞就是康熙年间最负盛名的宫廷画家。字尔正，山东济宁人，擅长人物画。以中国传统的工笔重彩为主，形象纤弱，线条工整；又对西法有所吸收。中国和西方在一些欣赏绘画的标准上是截然不同的，比如西方自文艺复兴起便一直是运用"焦点透视"的方法，近大远小；而中国传统中则是景随步移，一幅画中既有从山下看到的风景，也有从山顶看到的景致，这种"散点透视"不强调物象在眼睛中成像的实际情况，而往往依据画家对所画对象的认识、把握来进行。焦秉贞的画中对人物面部明暗和建筑的透视的注意，就体现出他吸取的西画的影响。

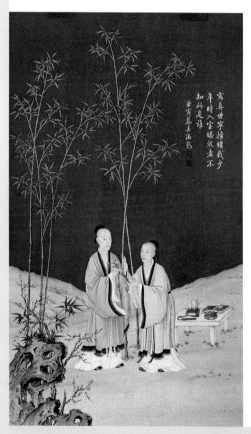

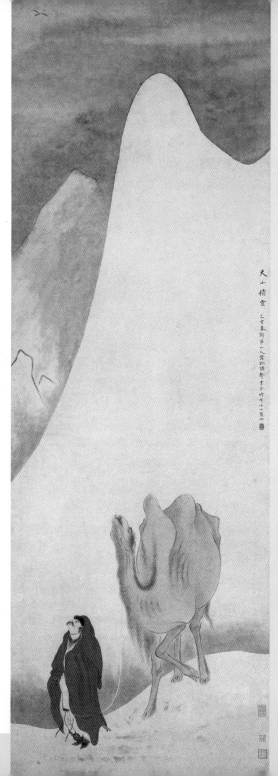

> 天山积雪图

清　华嵒

纸本设色

纵 159.1 厘米　横 52.8 厘米

北京故宫博物院藏

《天山积雪图》描绘一孑孑独行的旅人牵着匹骆驼行于山间，忽闻飞雁鸣过，不禁抬头寻找，周围太寂静了，连骆驼似乎也通了人性，寻找那远去的雁踪。画面的构图简洁而奇巧，用极简单的线条勾勒出崇山，勾出坡岭，略施渲染，冰天雪地便呈于眼前。最浓重的色彩莫过于旅人的朱砂大袍，一下子便吸引住了观画者的视线，人物刻画得很传神，干笔蹭出的帽子、胡子极富质感，而仰头望天的透视也画得很逼真，他睁圆的眼睛，炯炯的目光又一次将观者的目光引领到画面虚空的上方，原来在左上角处隐隐约约有一只大雁。简单的画面却让人可以咀嚼回味。

华嵒（1682-1756），字德高，号秋岳，别号新罗山人，福建人，长期客寓扬州，以花鸟画最负盛名，人物画得益于陈洪绶，自成减笔画法。

八 群仙祝寿图

清 任颐

纸本金笺　设色　每帧纵 206.7 厘米　横 59.5 厘米　共 12 帧

中国美术家协会上海分会藏

《群仙祝寿图》是一组以呈现吉祥为目的的屏风，中国古代从南北朝甚至更早的时候起，就有以绘画装饰屏风，用屏风形式来作画的传统。任颐，即是任伯年，他学画从学陈洪绶入手，再学八大、华嵒；还曾画过素描、经常练习速写，所以有很好的写生基础与经验积累。此画人物众多，而组织错落有致，12 帧连贯起来构成完整画面，而每一帧分别看来，也是独具匠心，饶有兴味。画中色彩搭配讲究，五色缤纷而不过火；人物的动态描绘得丰富多姿，而相互之间的呼应关系又对构图形成帮助。总之，这是一幅可以从构图、线条、色彩、人物动态等各个方面给人以启发的佳作。

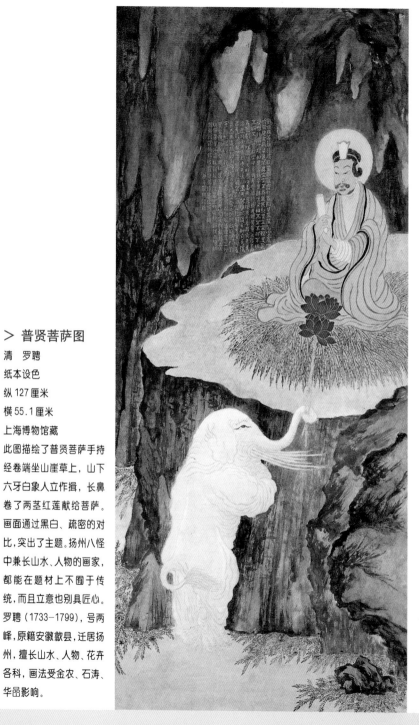

> 普贤菩萨图

清 罗聘

纸本设色

纵 127 厘米

横 55.1 厘米

上海博物馆藏

此图描绘了普贤菩萨手持
经卷端坐山崖草上，山下
六牙白象人立作揖，长鼻
卷了两茎红莲献给菩萨。
画面通过黑白、疏密的对
比，突出了主题。扬州八怪
中兼长山水、人物的画家，
都能在题材上不囿于传
统，而且立意也别具匠心。
罗聘（1733-1799），号两
峰，原籍安徽歙县，迁居扬
州，擅长山水、人物、花卉
各科，画法受金农、石涛、
华嵒影响。

收藏明清人物画的主要博物馆

北京故宫博物院
台北故宫博物院
中国美术馆
上海博物馆
辽宁省博物馆
浙江省博物馆
天津市艺术博物馆
广东省博物馆
南京博物院
南京市博物馆
苏州博物馆

整体设计　利雅丽
责任印制　王少华
责任编辑　李　诤

图书在版编目（CIP）数据

俗世诸相：明清人物画／乔晶晶编著．—北京：文
物出版社，2004.12
　（中国古代美术丛书）
　ISBN 7-5010-1708-5

　Ⅰ.俗…　Ⅱ.乔…　Ⅲ.中国画：人物画—绘画史—中
国—明清时代　Ⅳ.J212.092.4

　中国版本图书馆 CIP 数据核字（2004）第 124192 号

俗 世 诸 相
—— 明 清 人 物 画

乔晶晶　编著

＊

文 物 出 版 社 出 版 发 行

北京五四大街 29 号

http://www.wenwu.com

E-mail：web@wenwu.com

北京燕泰美术制版印刷有限责任公司印制

新 华 书 店 经 销

889×1194　1/32　印张：2

2004 年 12 月第一版　2004 年 12 月第一次印刷

ISBN 7-5010-1708-5/J·571　定价：15.00 元